泰山刻石

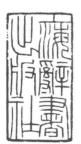

編

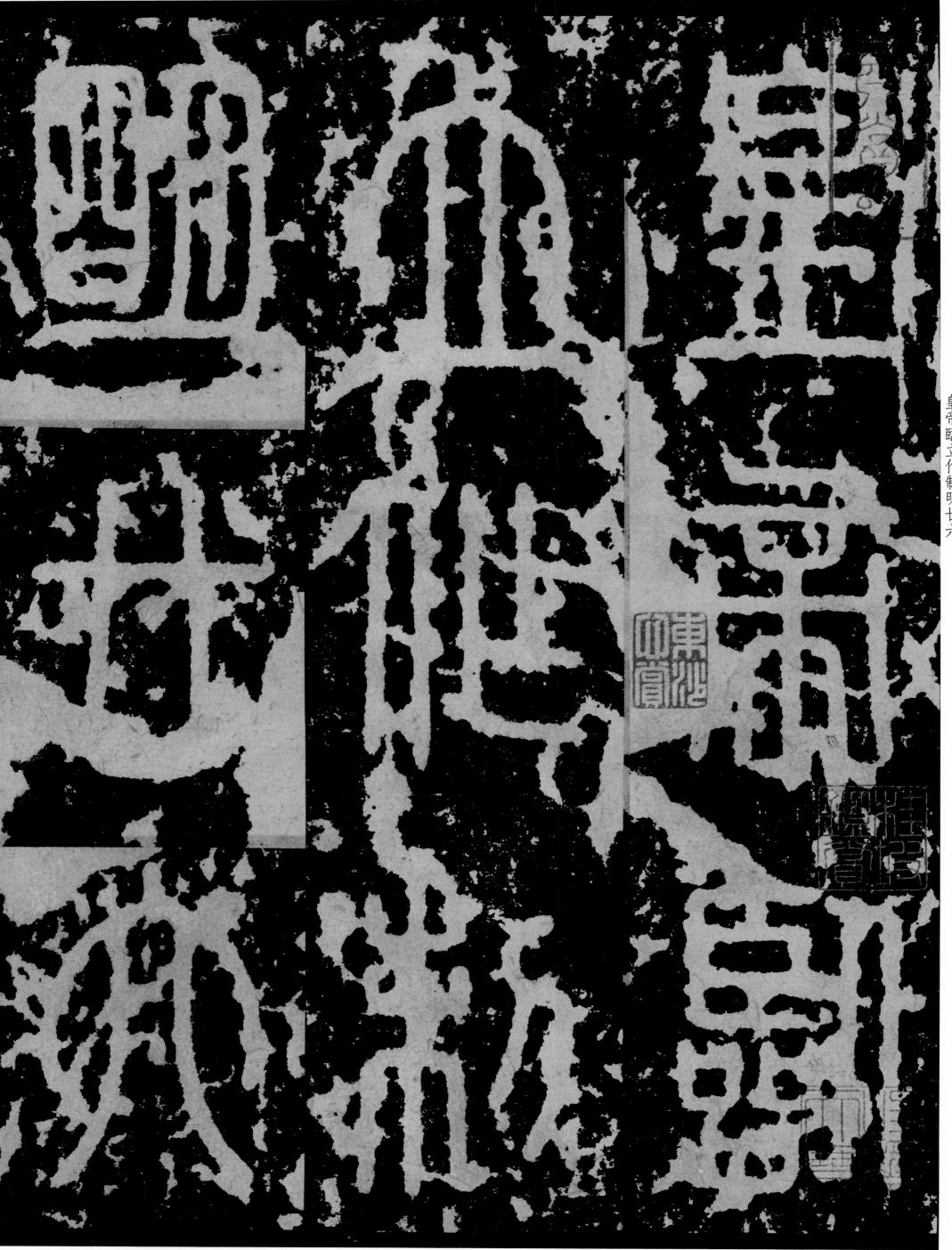

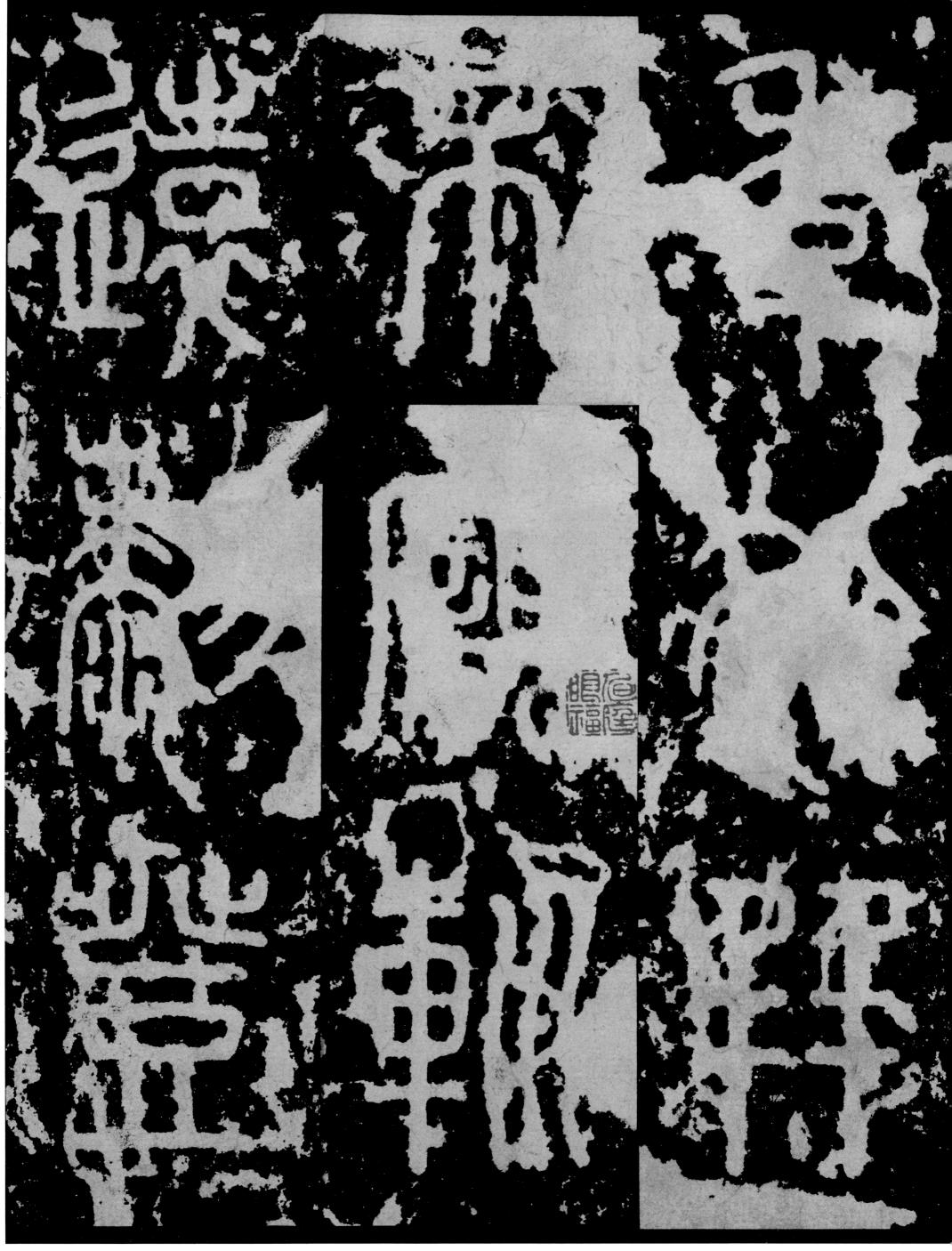

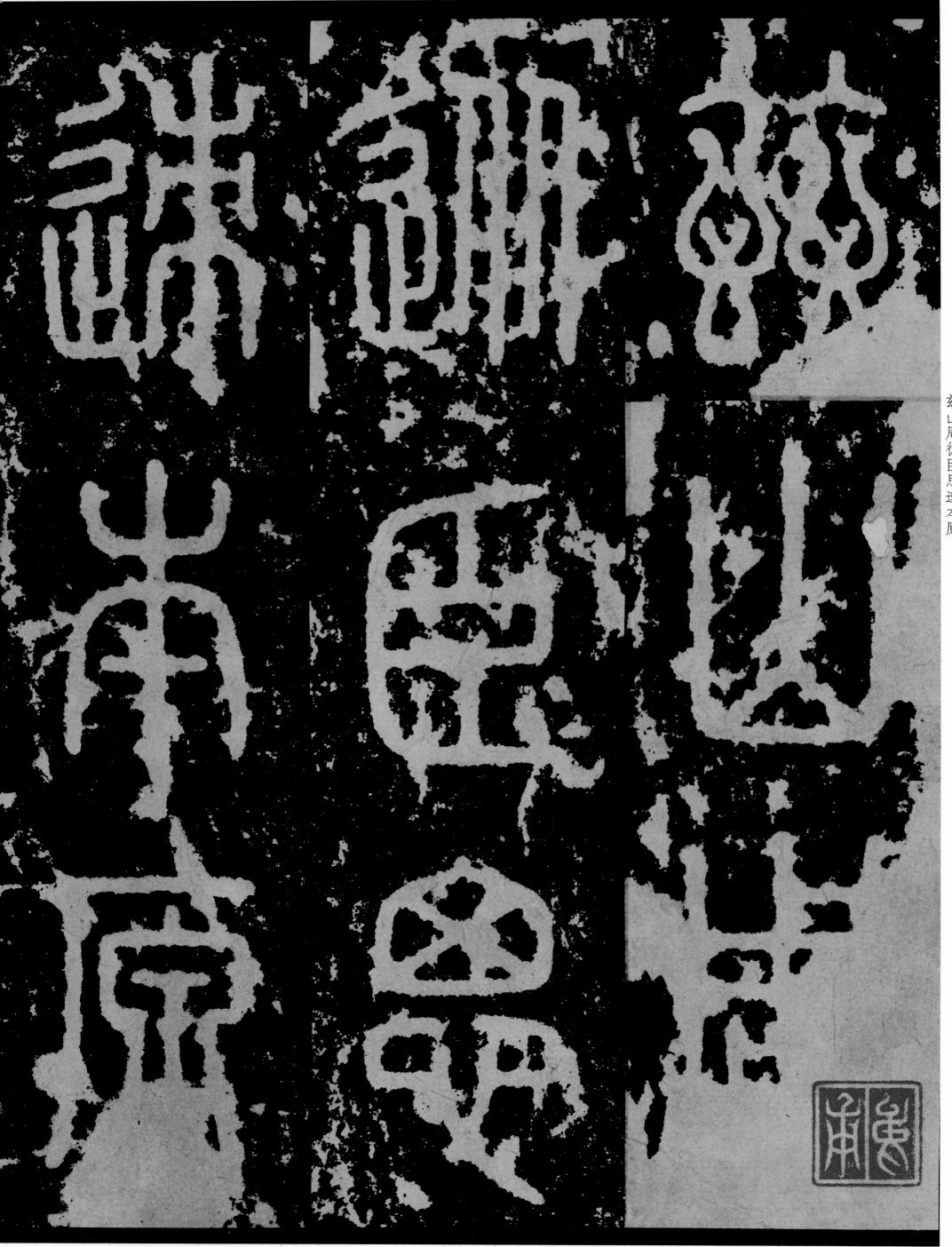

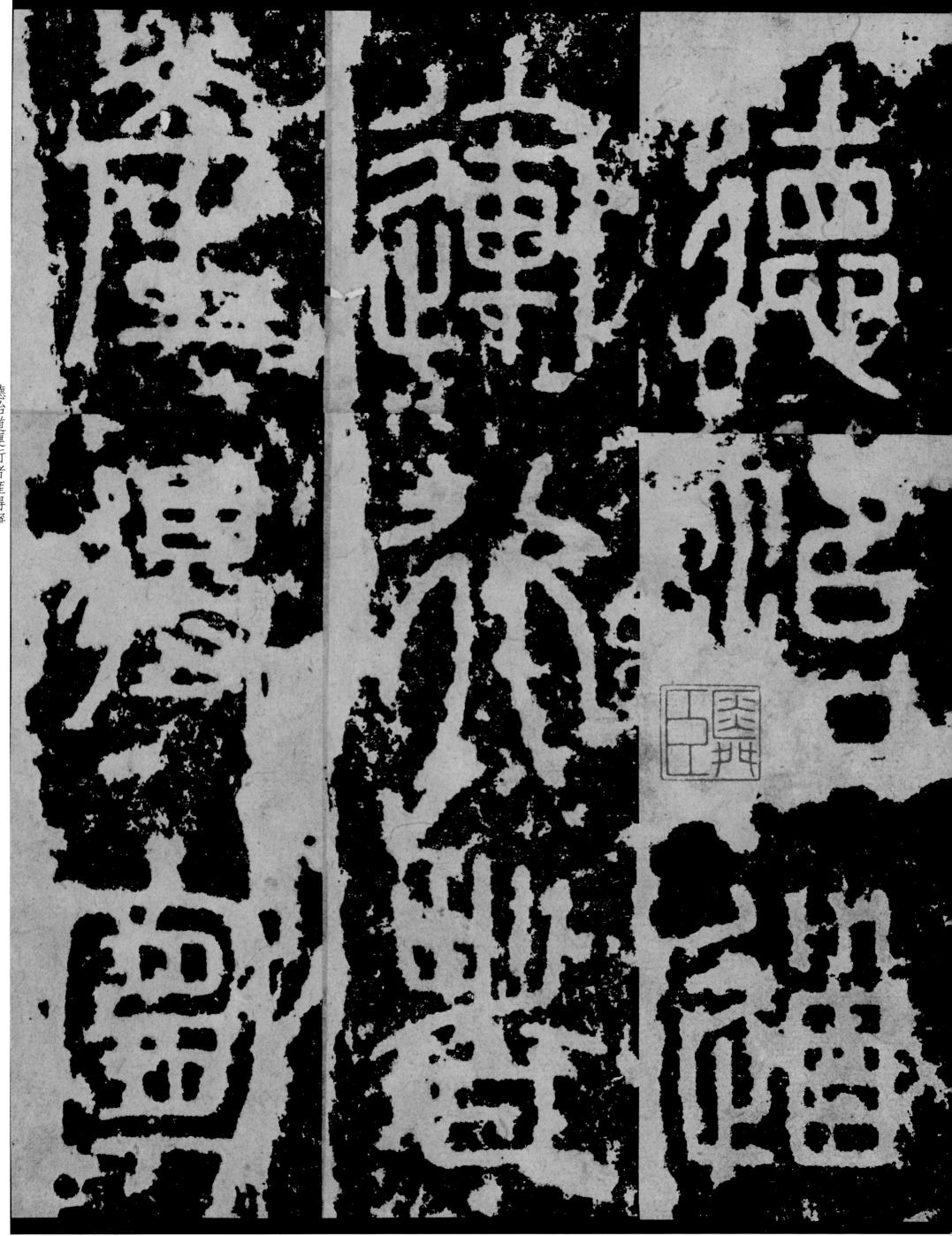

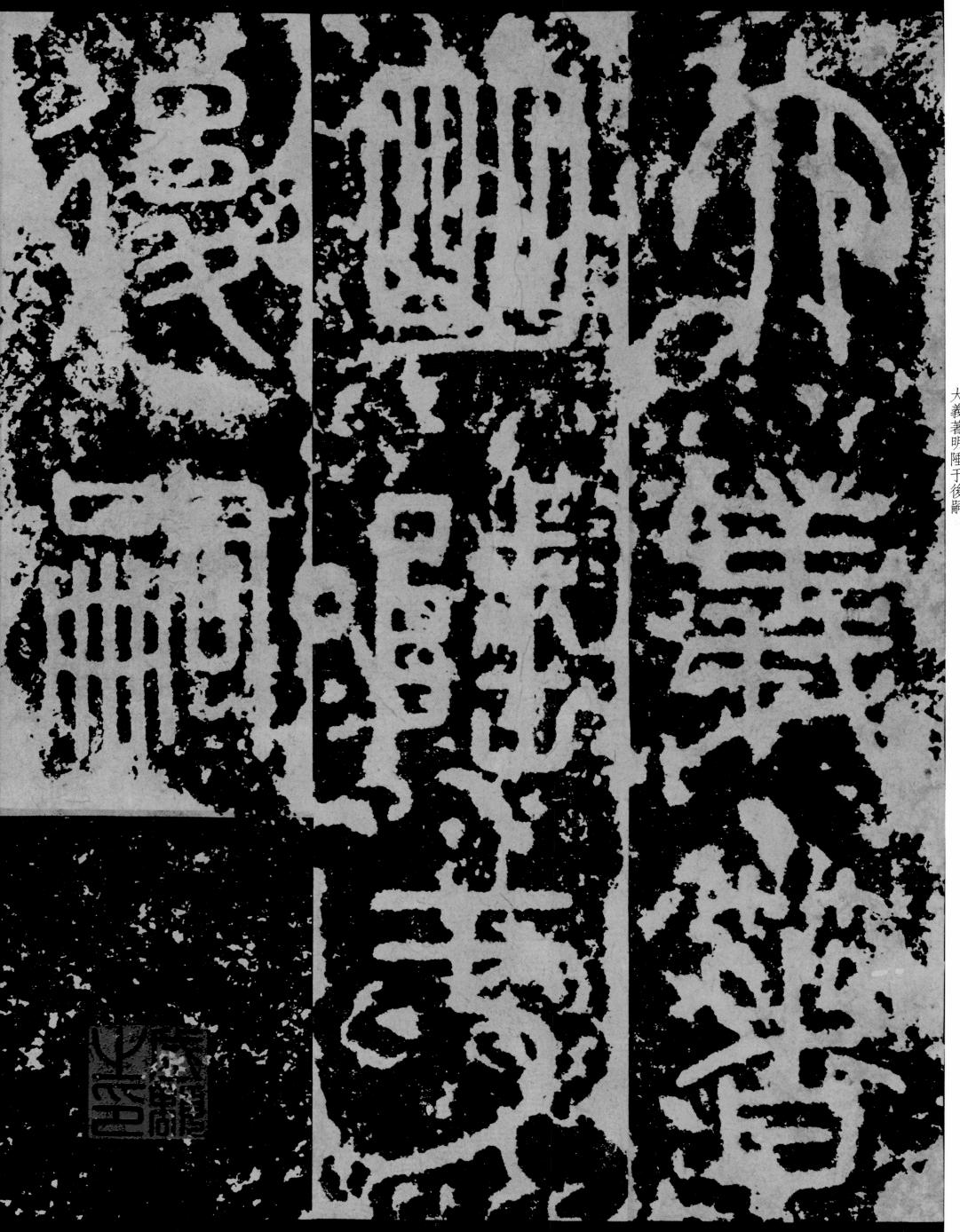

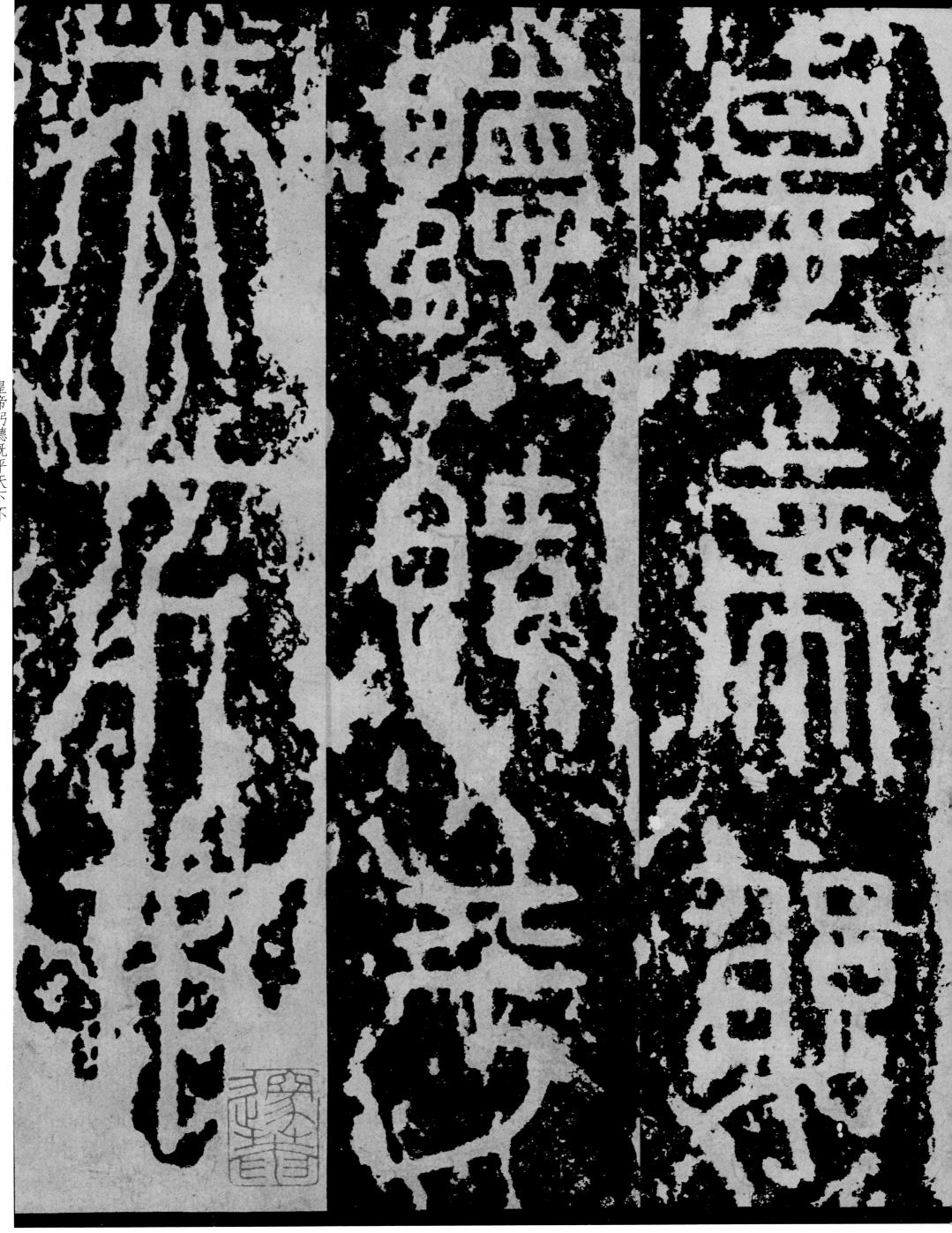

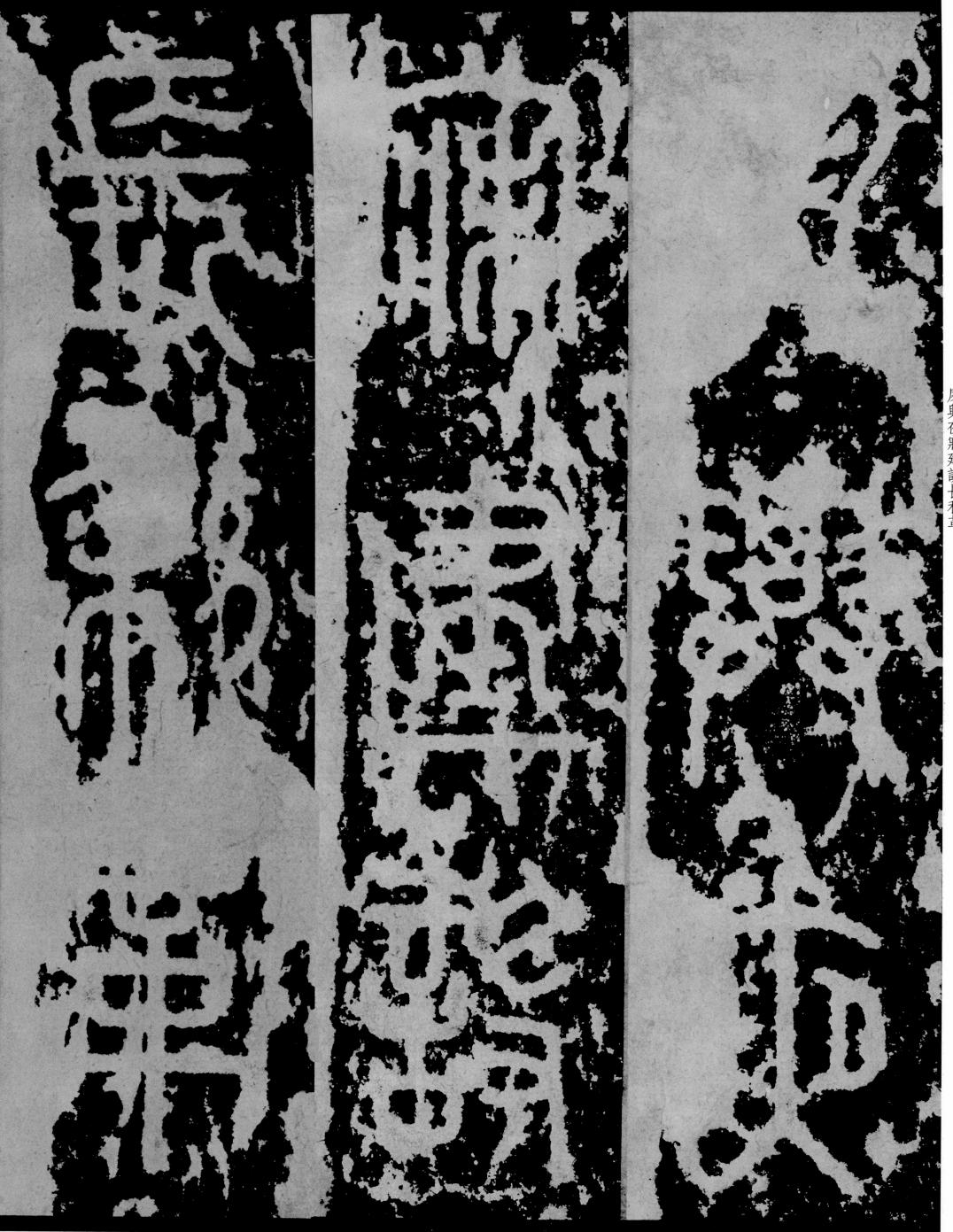

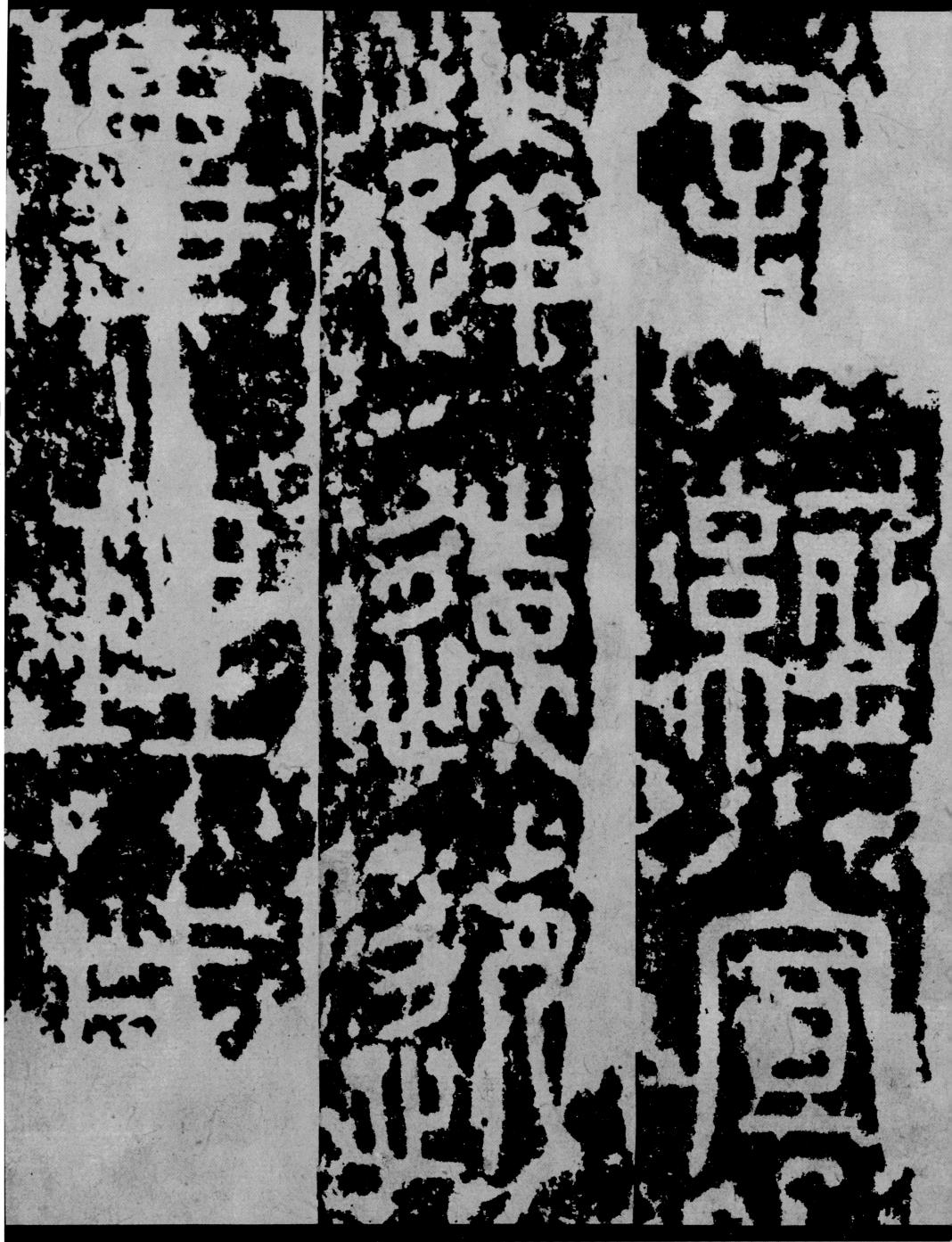

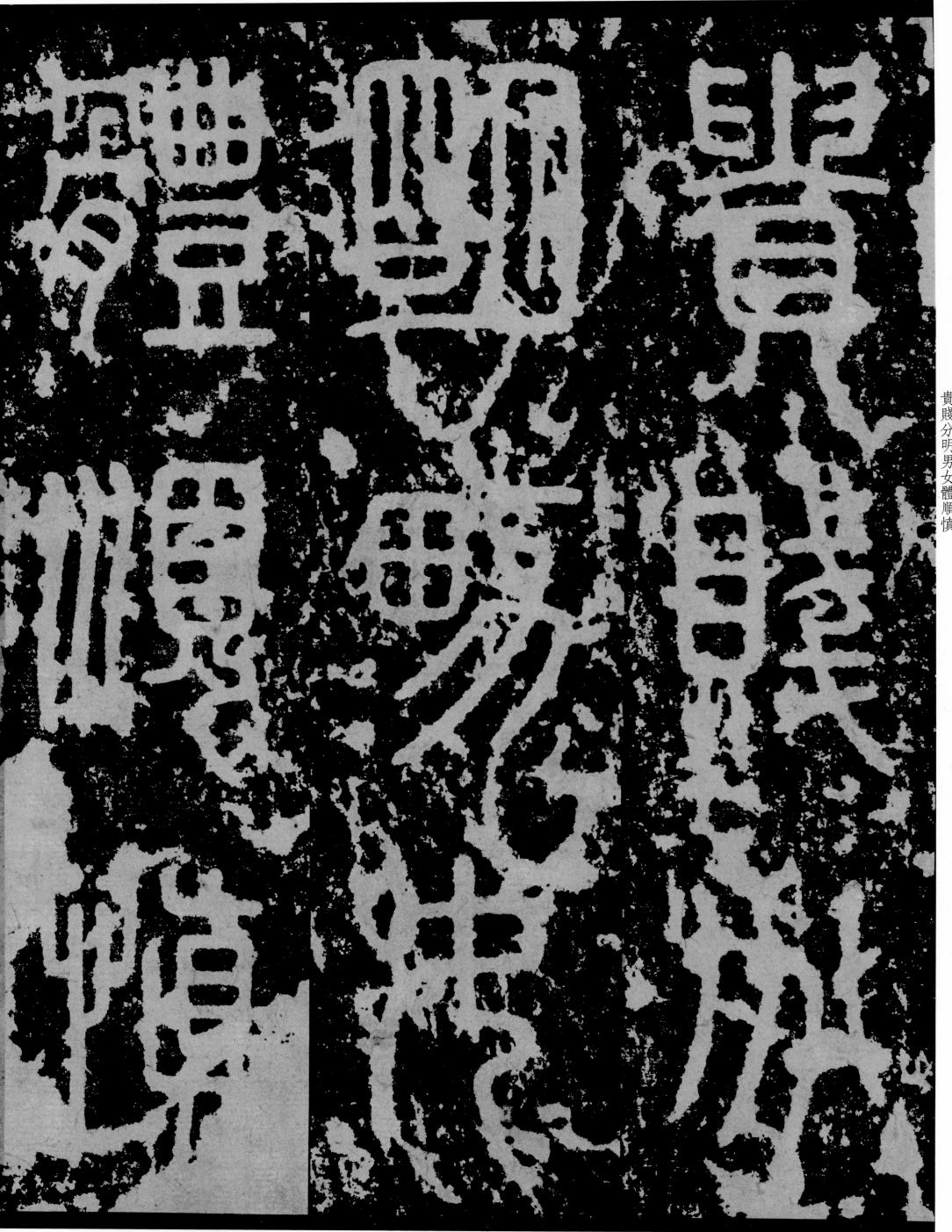

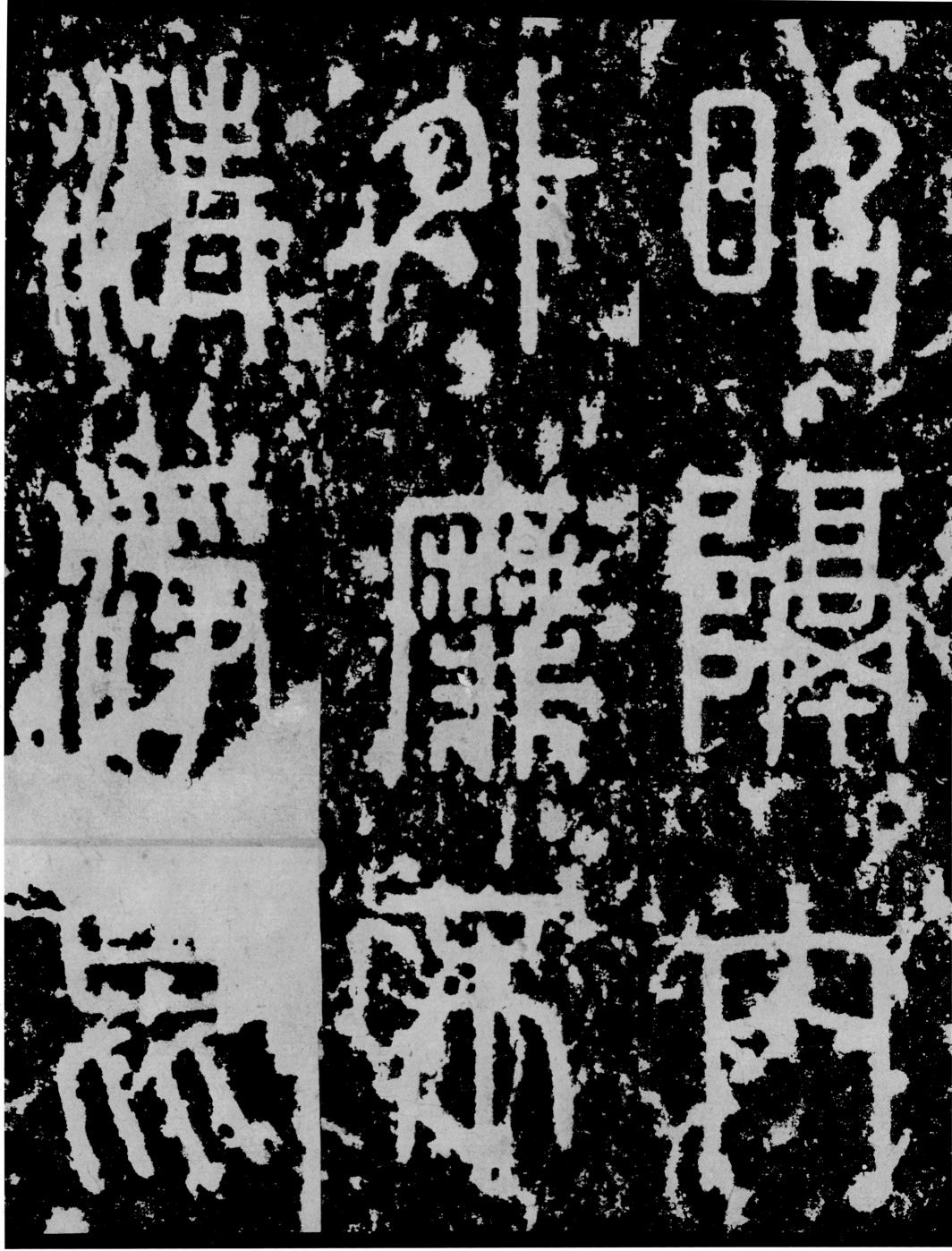

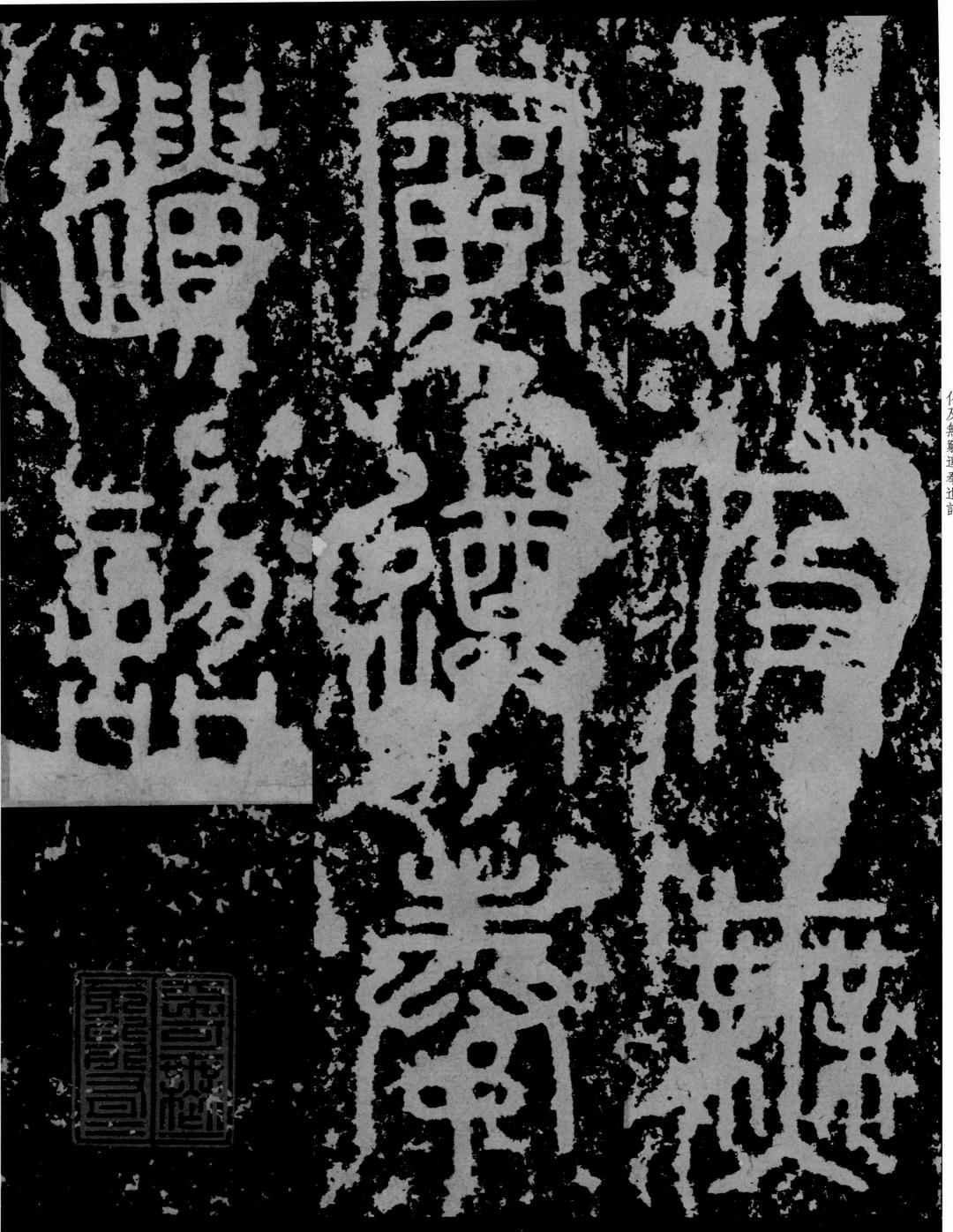

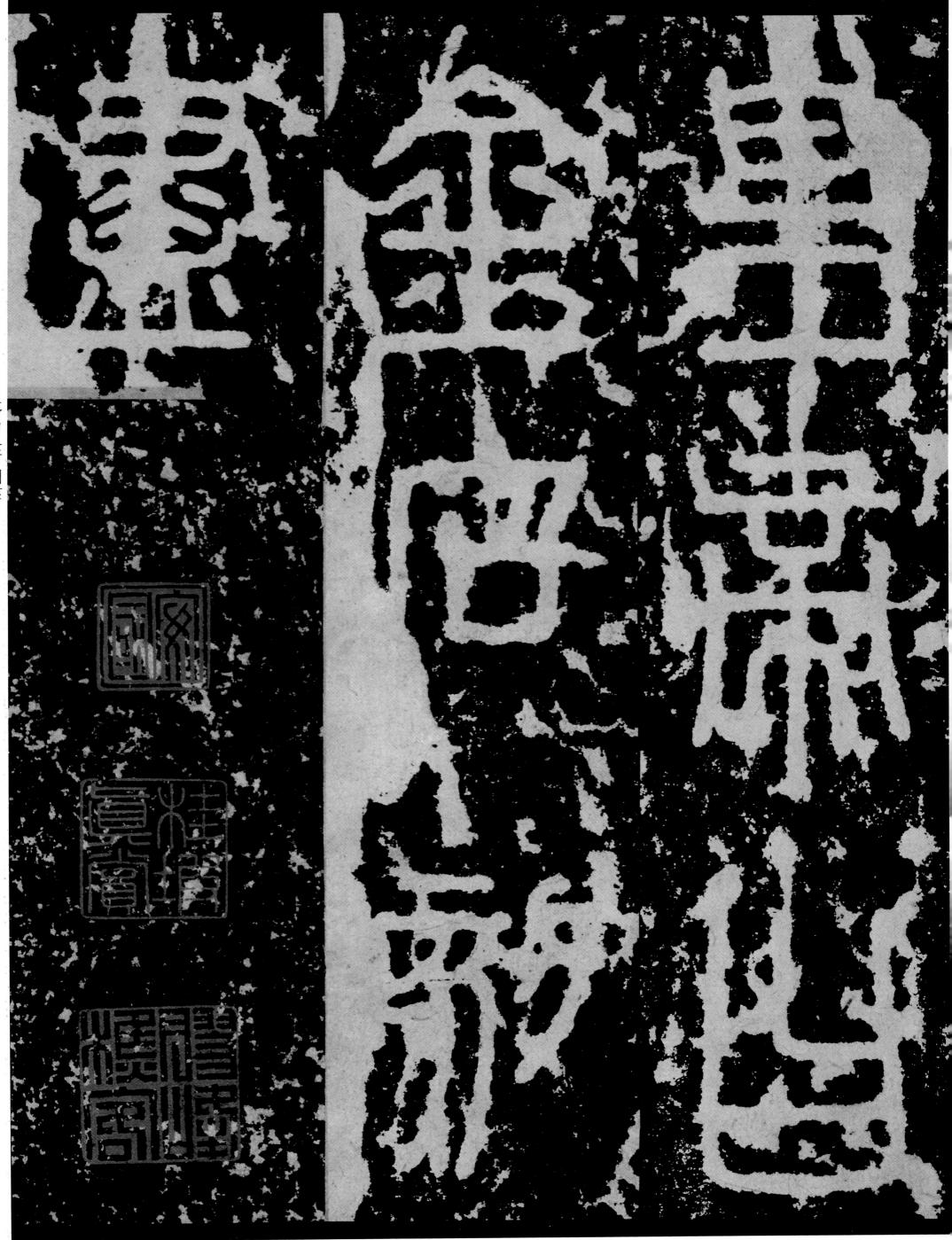

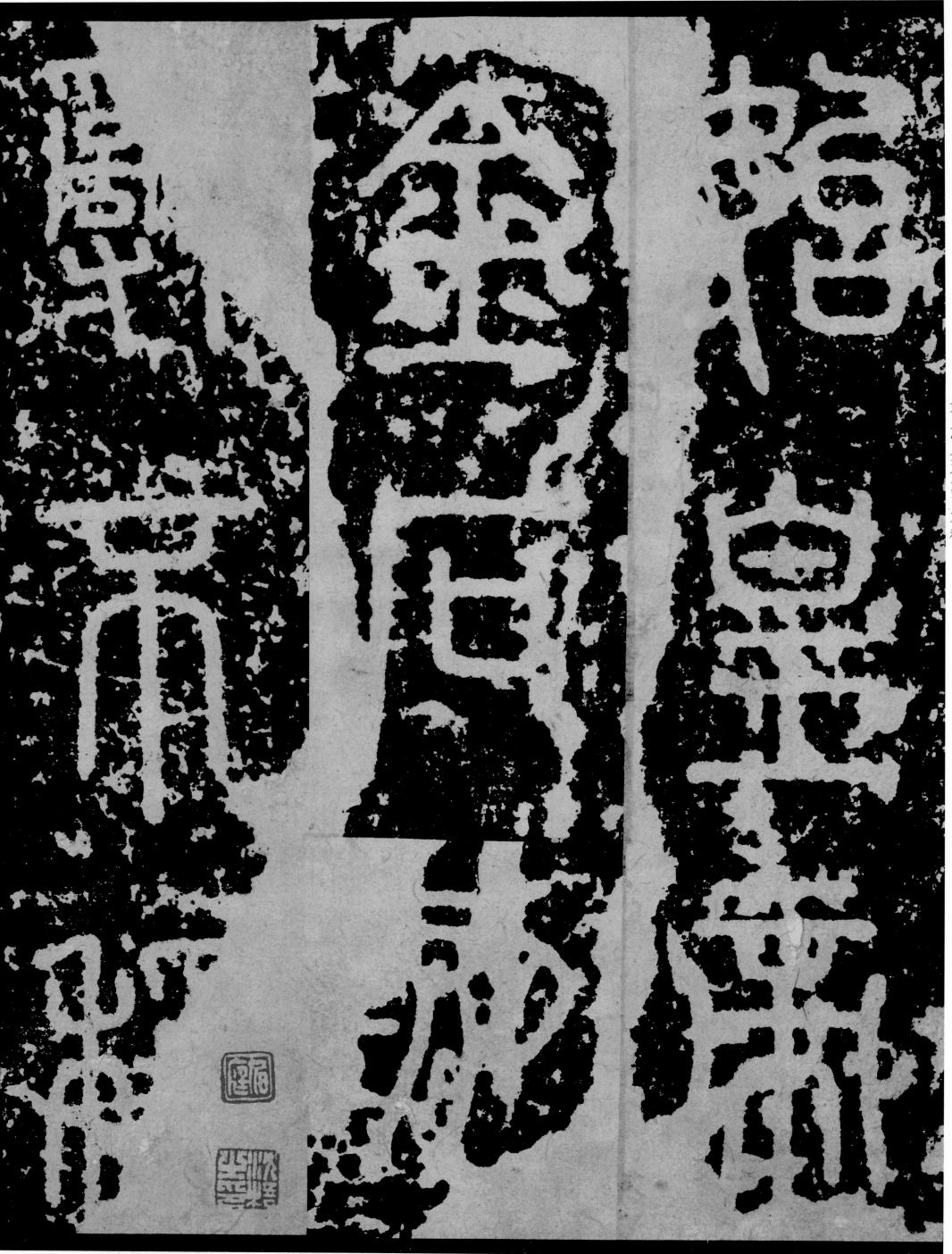

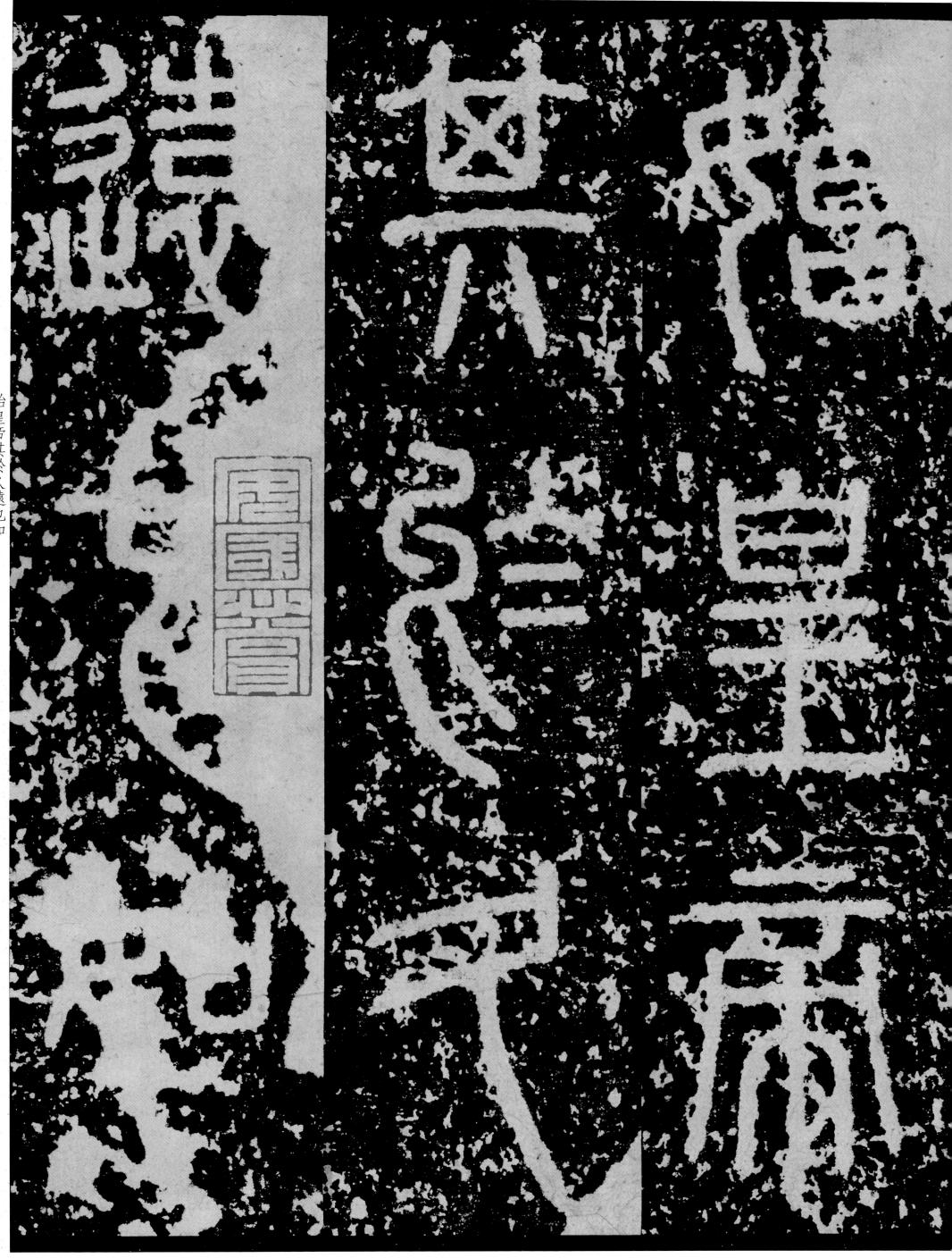

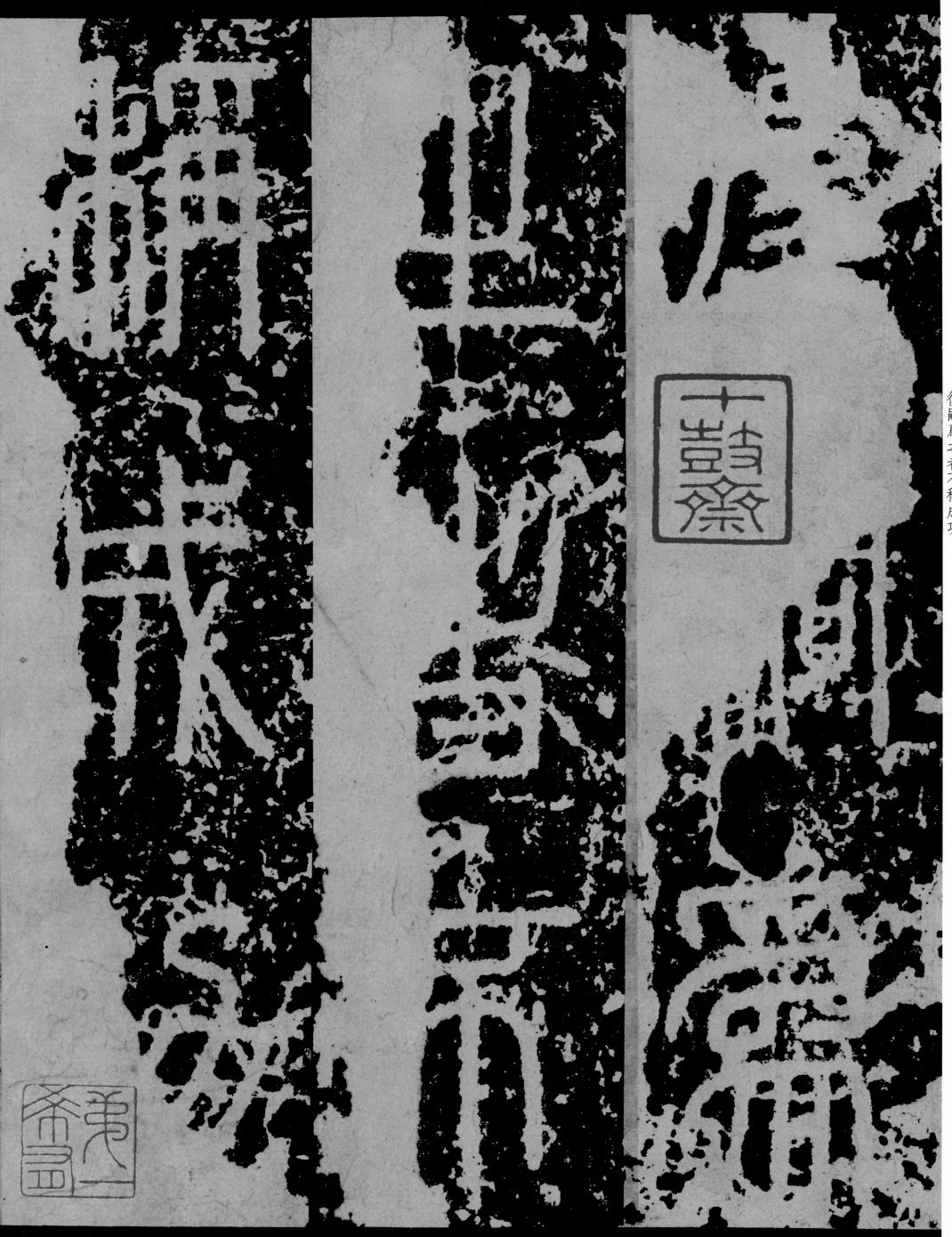

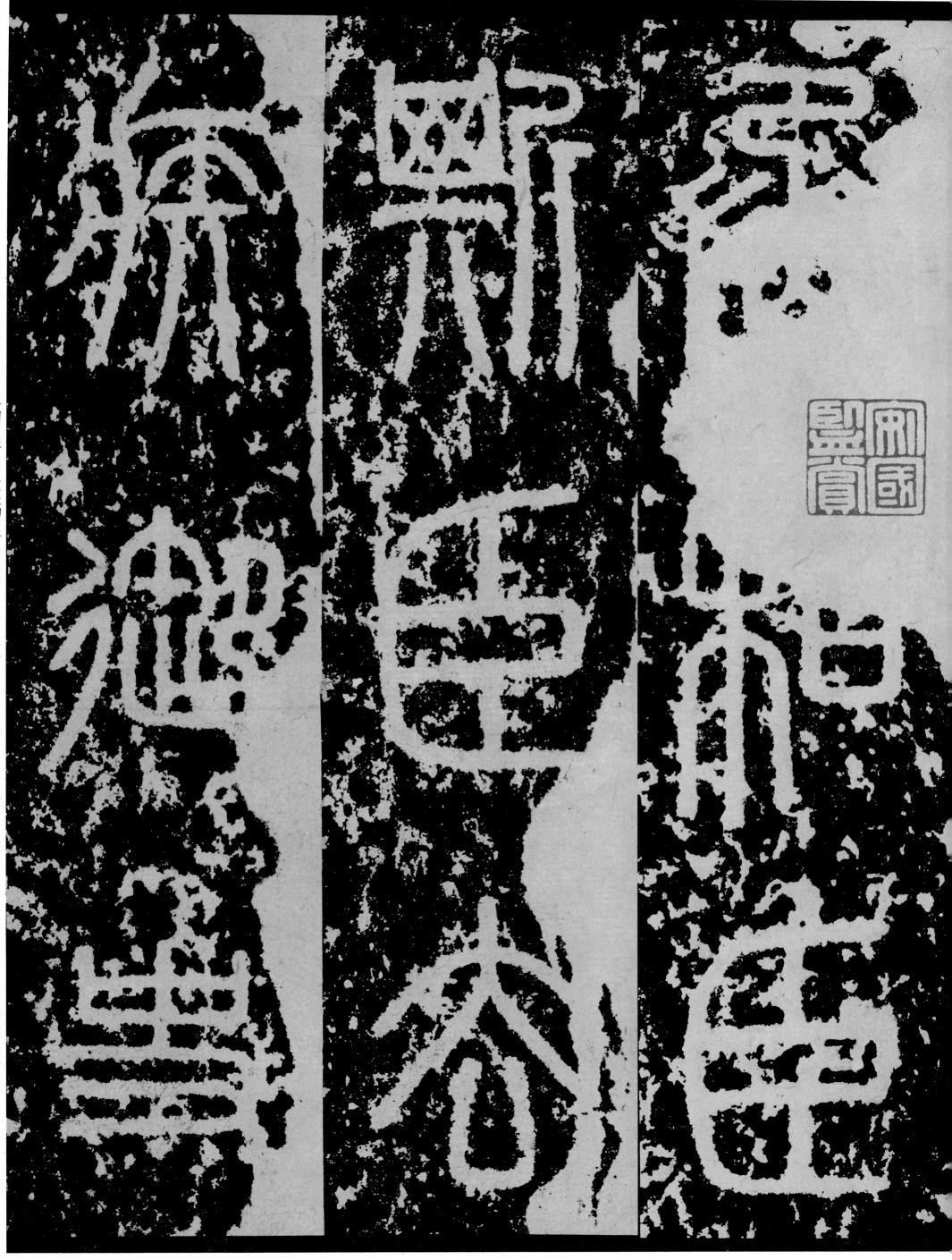

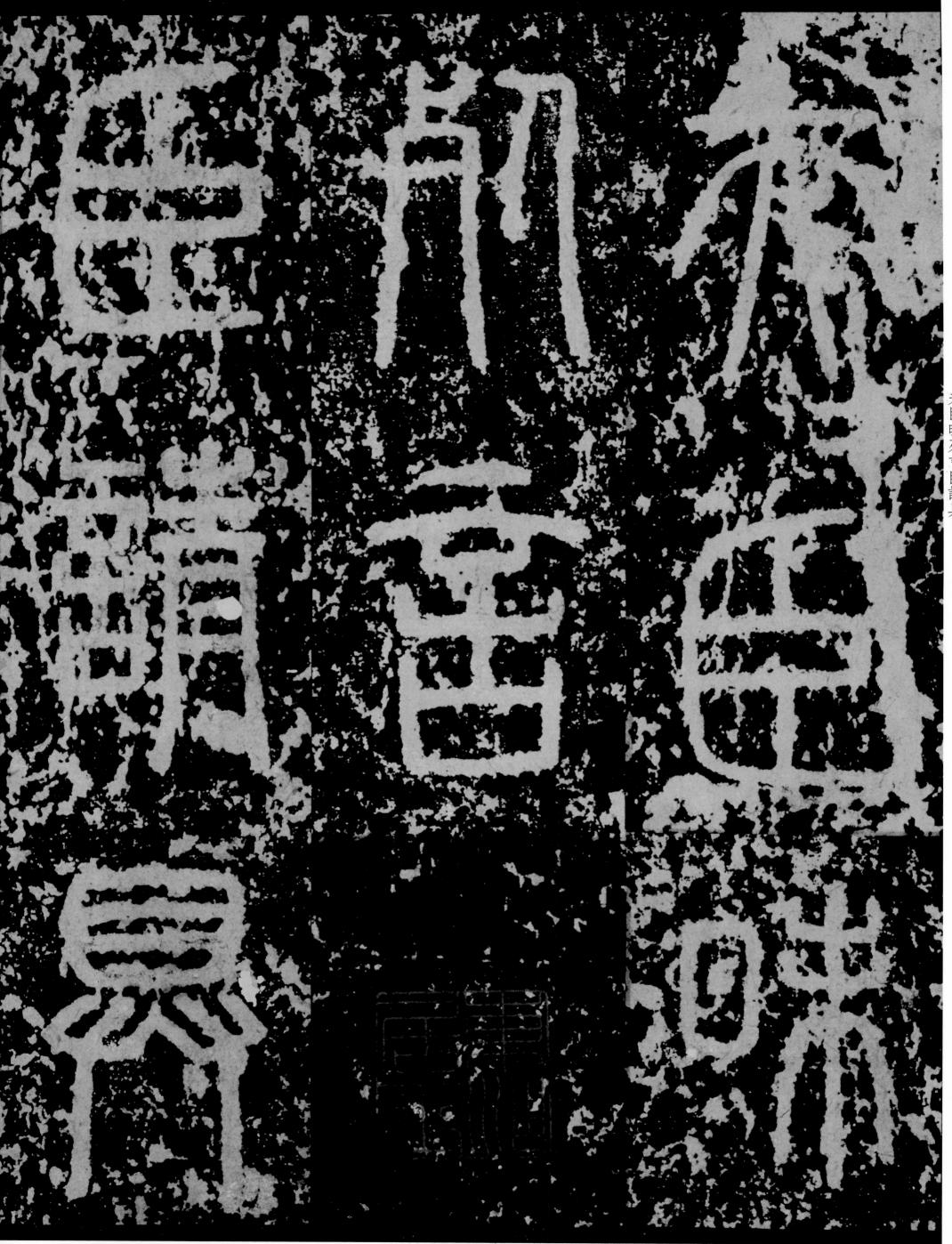

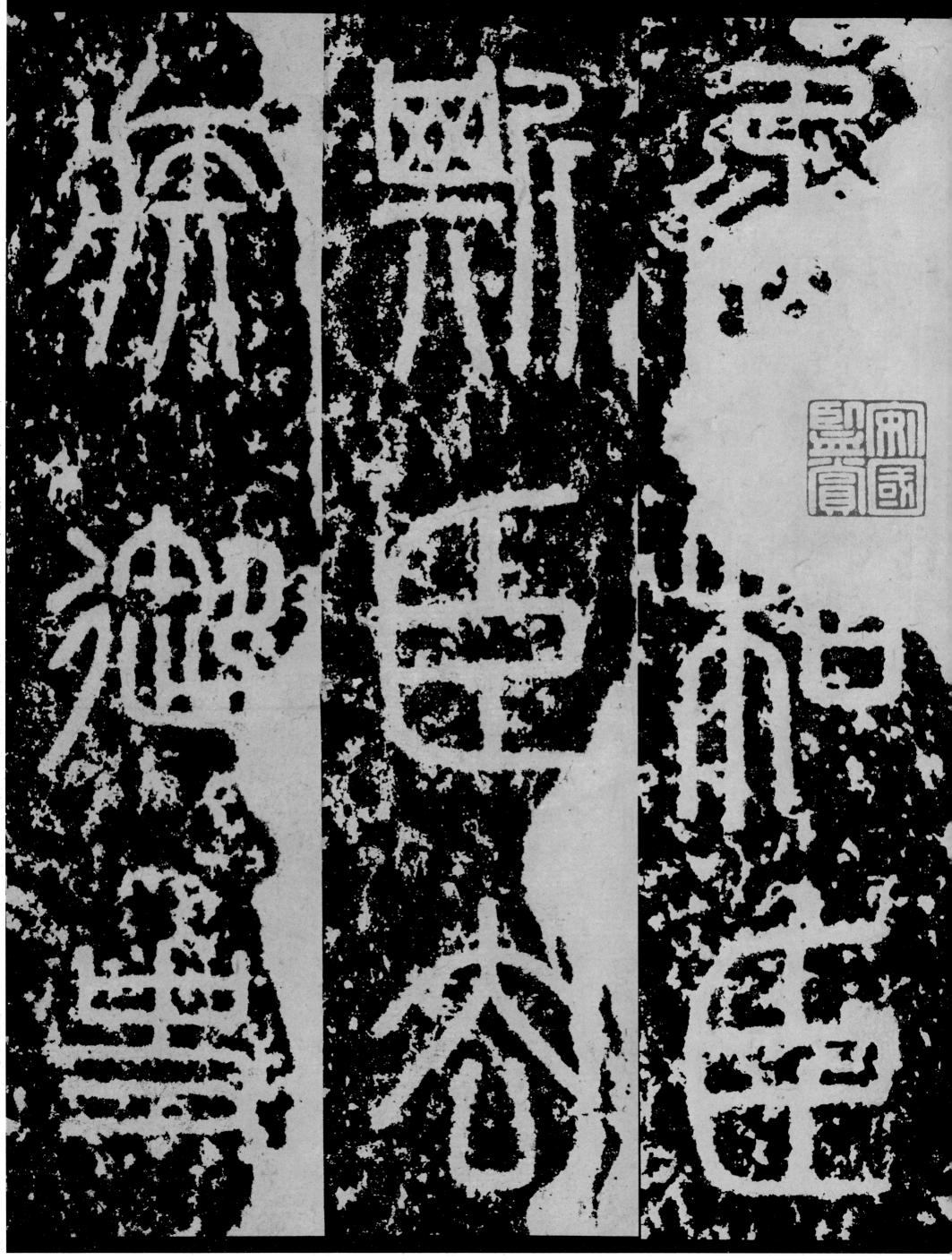

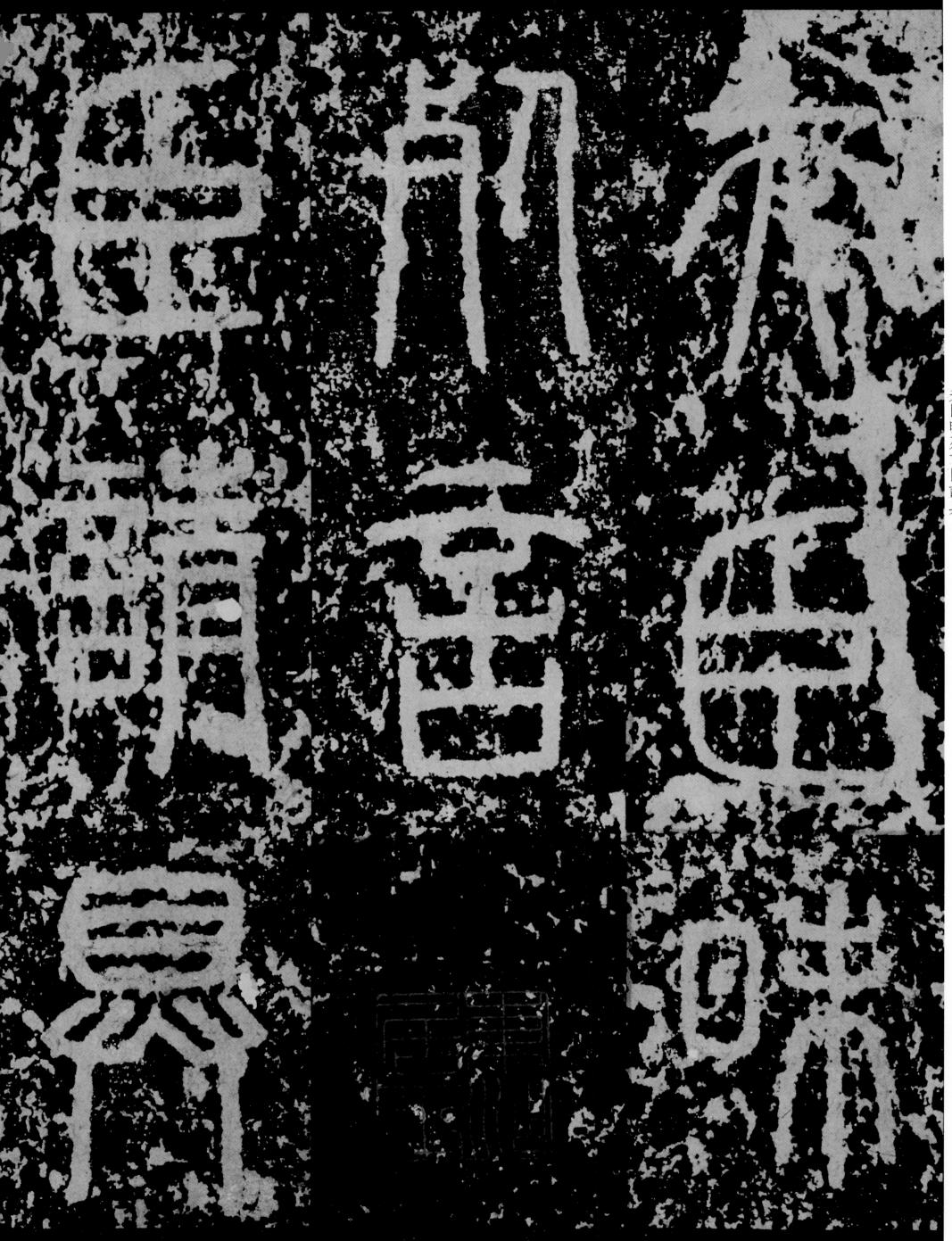

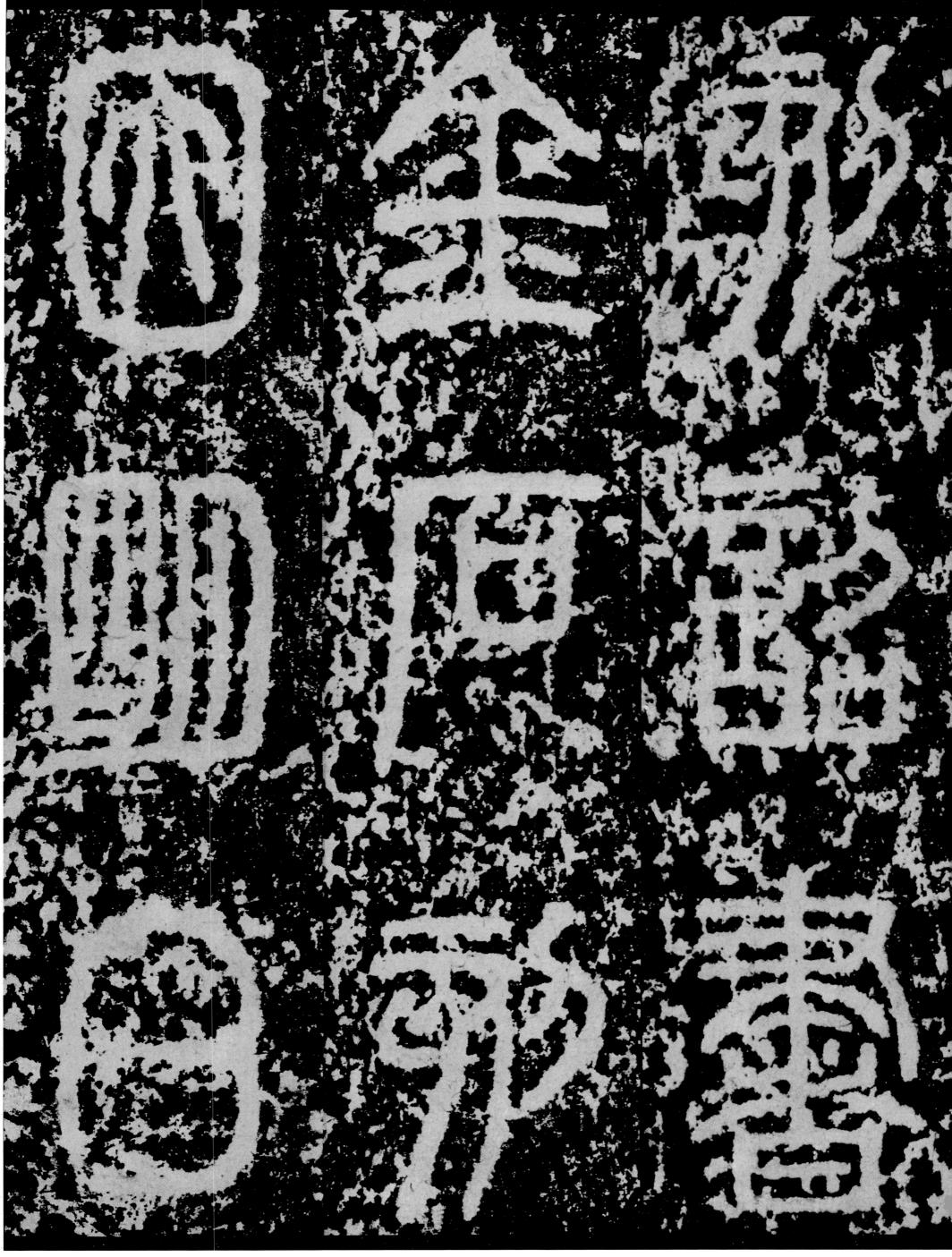

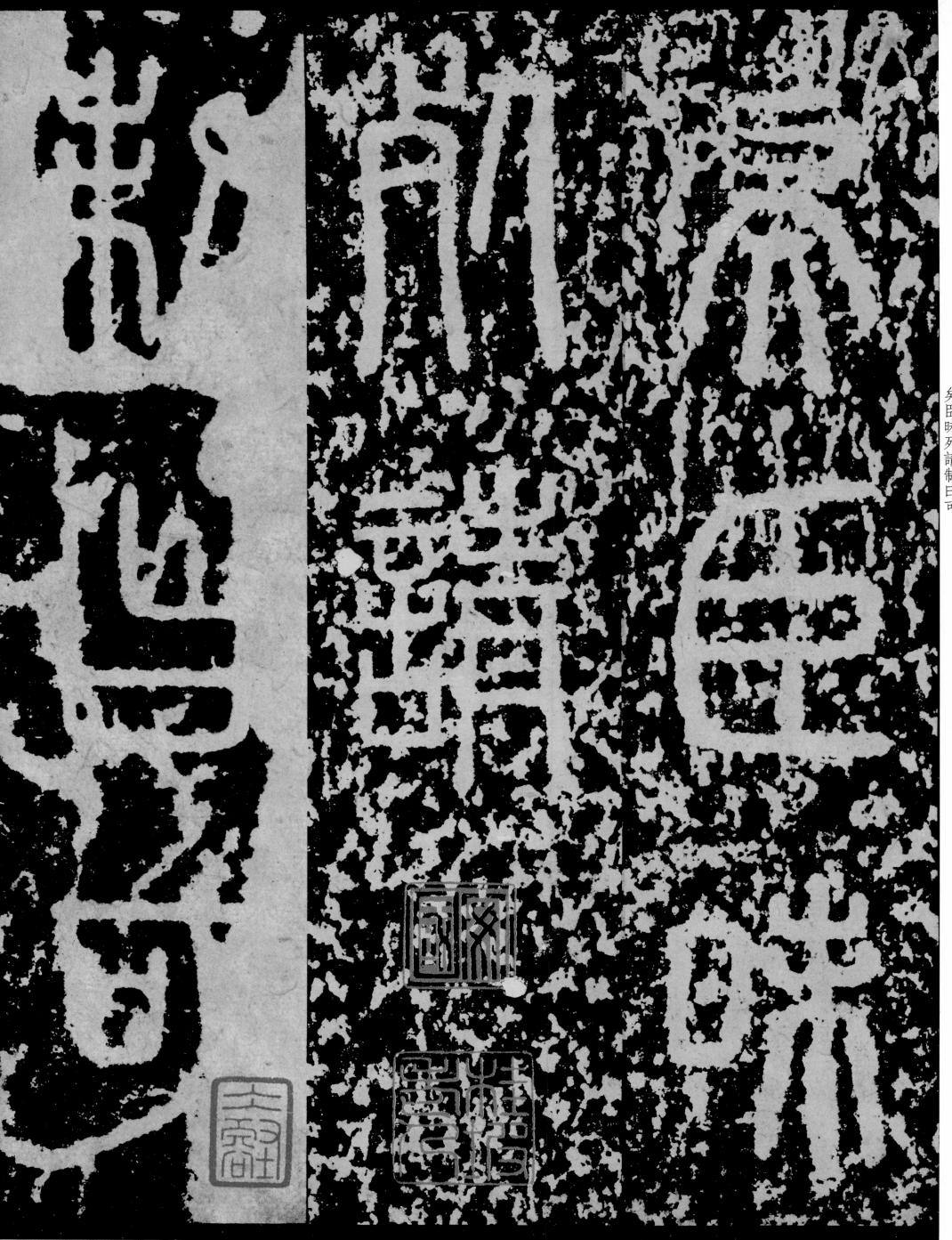